抽象水影攝影集

許昭彥 著

Abstract Water Image Photos

John Hsu

前言

　　我在 2015 年出版第一本《水中畫影》攝影集後，一共出版了七集，在過去七年中，我學到了一件事，那就是我最喜愛拍攝像抽象畫的水影照片，我取名這樣的水影為《抽象水影》（Abstract water image），這本攝影集就是兩年來我拍出的 28 張最好抽象水影照片。

　　很可能沒有人出版過像這本書這樣，是創造新影象的抽象水影照片書。

　　我拍攝水影照片是因為它是最像繪畫的照片，水影照片中，抽象水影照片是最生動與最有趣的，這種因為水面波動構成的畫面比畫家畫出的抽象畫更自然與更複雜，而且因為是照片，也就更精細，這使我在過去七年的藝術作品比賽時，這種照片常能與畫家的繪畫競爭，今年我在美國居住的康州一家圖書館要選擇收購藝術作品時，我的抽象水影照片「光芒」

（Blazing Light）就比 13 位畫家的繪畫更好而被選上，一家報紙就登出我的照片（附圖）。

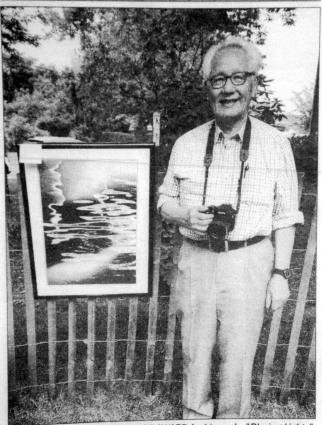

WINS ART SHOW AWARD

JOHN HSU WINS THE PURCHASE AWARD for his work, "Blazing Light." Photographer Hsu, from Taiwan, He specializes in images of water and feels it makes the ideal photo-art picture. His passion has led to publish seven water image books in his native Taiwan. **Photos, story, page 4.**

可是要拍攝抽象水影照片並不容易，抽象水影要在波動大的水面才能拍到，這樣才能構成各種各樣的形象，所以我常要到大河與湖邊拍，但波動大的水面不容易拍出好照片，即使用高速拍攝也還是相當困難，所以當我每拍出一個好的畫面時，都必需拍出很多張，才能從中選出一張，拍出一、二十張是常事，如果不是現在有數位攝影機，這是不可能的事。

拍攝水影還有缺少光度與色彩的問題，但現在有電腦攝影軟體的發明（例如PhotoDirector），這些問題都可改進，而正因為有數位攝影與電腦攝影軟體，抽象水影的攝影也就變成有可能了，人們可看到攝影的新天地，我這本攝影集就是要使大家看到在地面上看不到的美妙畫面。

在這本攝影集中，讀者可看到像是在大海拍出的照片，例如「海浪」（#4），「巨浪」（#11）與「深藍」（#1）照片，這都只是湖邊水面的波動而已，不是在海面上拍的。

不但是將普通水面的波動畫面放大，而能變成像大海般的照片，水影也能構成各種各樣的形象，例如在這影集中可看到「白色鯊魚」（#2），「白魚」（#25），「怪臉」（#24），「動物園」（#12）與「懸崖」（#17），這使拍攝抽象水影照片，趣味無窮！

　　最重要的，抽象水影攝影使攝影者像是有天才抽象畫家的畫筆，靠水的波動也能拍出自然且構圖複雜與精細的抽象畫，這不是攝影的一件大喜事？這便是我要出版這本攝影集的原因，也希望這是我對台灣攝影藝術的一個貢獻。

目次
Contents

1. 深藍（Deep Blue）

　　多麼高雅的藍色！人們有多少機會能看到？我知道這是水的色彩，但我忘了這水影的形象是怎麼構成的，這就是抽象水影的美妙！

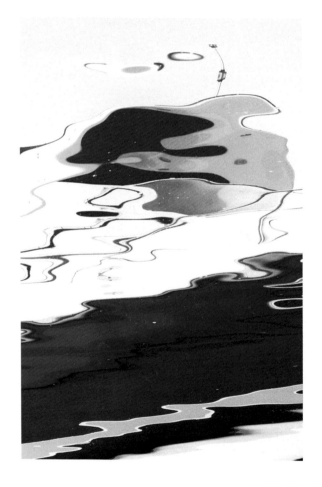

2. 白色鯊魚（White Shark）

　　我沒有想到我能拍出這像是鯊魚的照片，不但是白色的，而且還有藍色與綠色配合成畫，藍色是天空，但我忘了那綠色是什麼。

3. 湖邊夏夜
（Candlewood Lake Night）

　　我在一個美麗的湖上拍出這照片，照片中看不到湖景，但這美妙歡樂的影象總會使我想起以前我在這湖邊的一個快樂的夏夜。

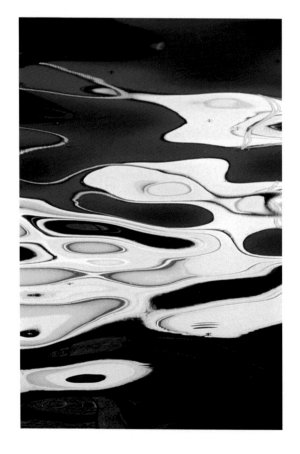

4. 海浪（Sea Wave）

　　我不是在真的海面拍出這景象，這只是一個湖邊水面的波動，可是因為水面上有天空的水影作背景，我就幸運地創造了這幅海浪的畫面。

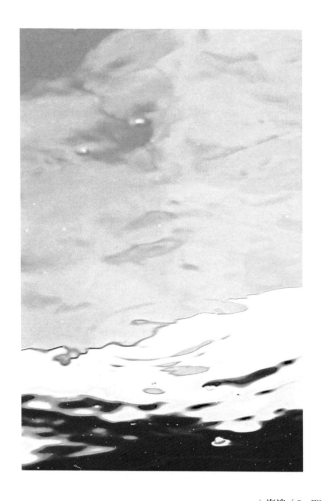

5. 奇異天空（Strange Sky）

　　藍天白雲中有飛魚與黑色蝙蝠，奇形怪狀，像是一位畫家的狂想傑作，而我幸運地也能看到了。

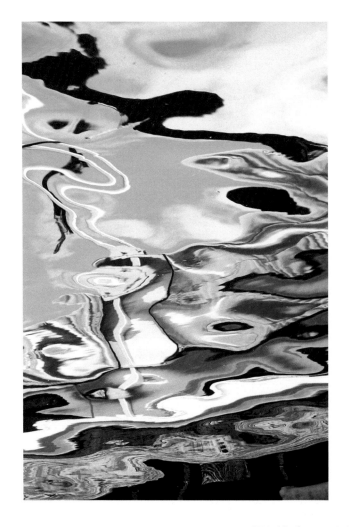

6. 海底世界（Undersea World）

　　這是一艘小船在水面上構成的影象，色彩形象複雜，會使人以為這像是一個海底世界，奇特壯觀。

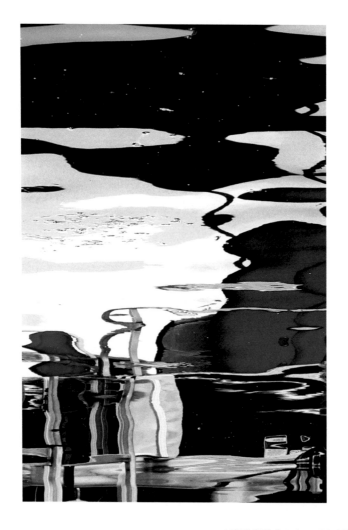

7. 富麗色彩（Glorious Color）

柔和美麗的色彩與水面形象，像是畫出的，我在地面上怎麼能看到？

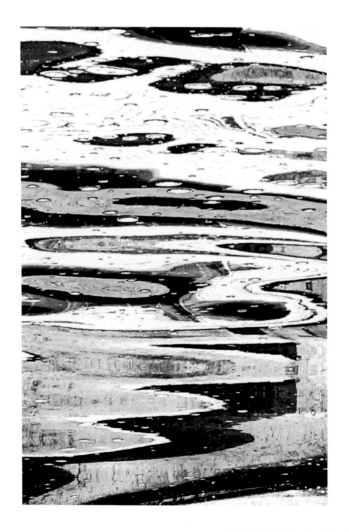

8. 快樂遠航（Happy Voyage）

　　藍天白雲，紅白大海，豪邁航行大船，像是畫家
幻想的傑作，我很快樂我能創造出這畫面。

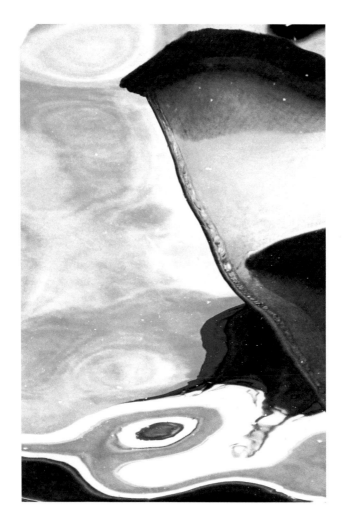

9. 泡沫（Bubbles）

　　白色泡沫浮過黑色水影，頓然構成了這幅有趣畫面，使我幸運地能拍出這照片。

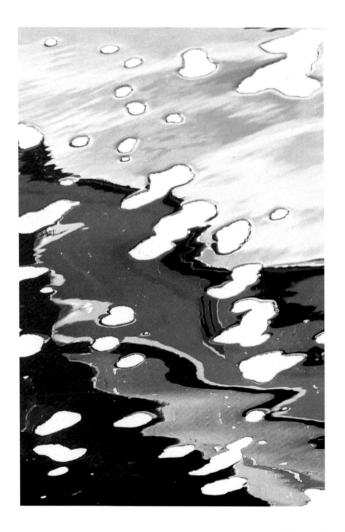

10. 暢流（Free Flow）

一幅使人看到了，會感到平靜安寧的畫面，柔和的色彩與構圖，不能在地面上看到。

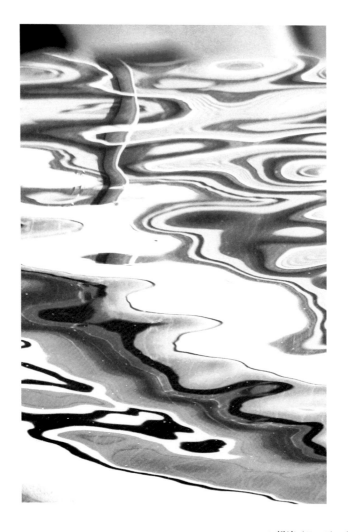

11. 巨浪（Big Wave）

　　這不是在海面拍出的照片，這又是湖邊水面波動構成的畫面，我是一個幸運的攝影者。

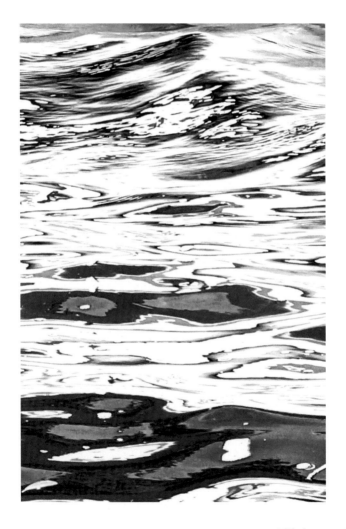

12. 動物園（Zoo）

　　如果人們有想像力，就會看到這照片有各種動物，如果沒有，也可看到這畫面複雜的形象與色彩。

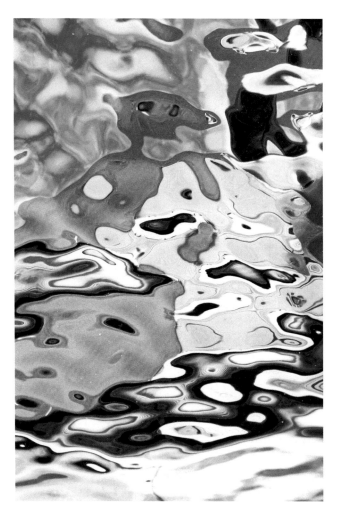

13. 美妙形象（Beautiful Image）

　　紅船與白雲的水影被波浪衝破，竟然會構成這幅悅目的畫面，令我驚奇。

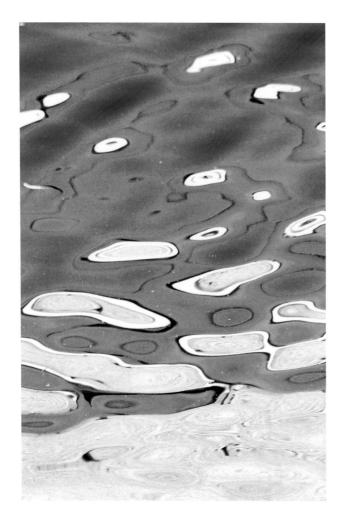

14. 都市色彩（City Color）

　　這不是和諧的畫面，色彩景物都不配合，像混亂的都市，可是這景象強烈無比，令我注目。

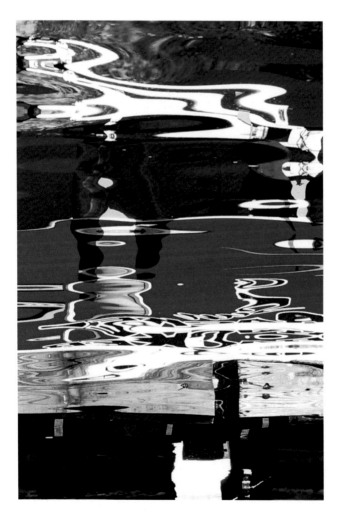

15. 水面色彩（Water Color）

　　我忘了我怎麼拍出這畫面，我知道藍色是來自天空，但我不知那紅，白，黑色是來自何處。

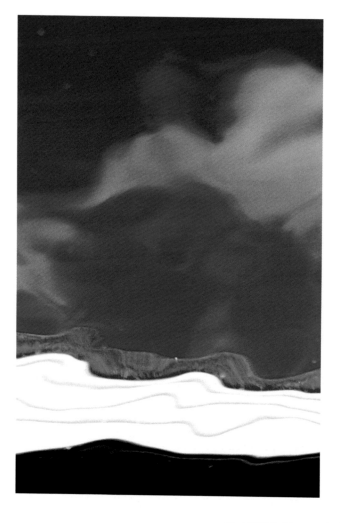

16. 秋日樂曲（Autumn Melody）

　　黃綠野草，快樂氣氛，使我好像看到天空上有樂譜音符。

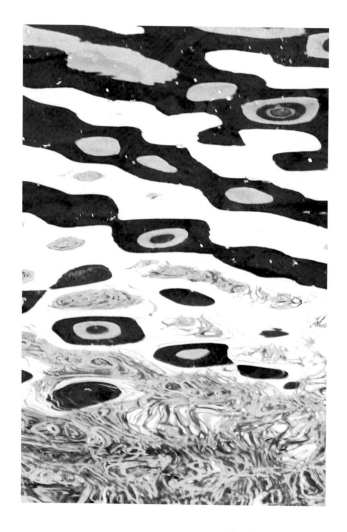

17. 懸崖（Cliff）

　　兩艘大船的水影構成這懸崖，形象逼真，加上藍天白雲，就變成了一幅畫。

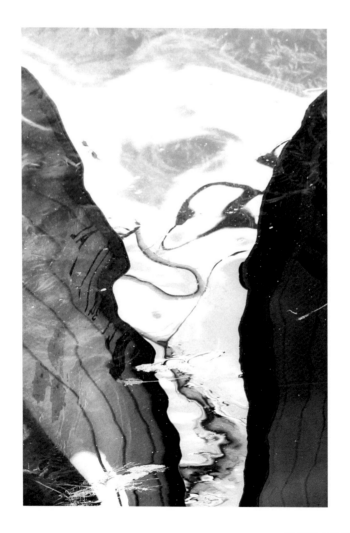

18. 水上美景 (Water Picture)

　　水面的美麗色彩是那麼生動，形象又美妙，令人注目。

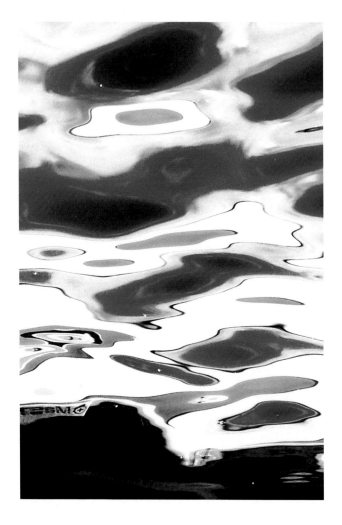

19. 奇景（Dazzling Sight）

　　在地面上怎能看到這樣的畫面？這樣的色彩？這是很珍貴的畫面！

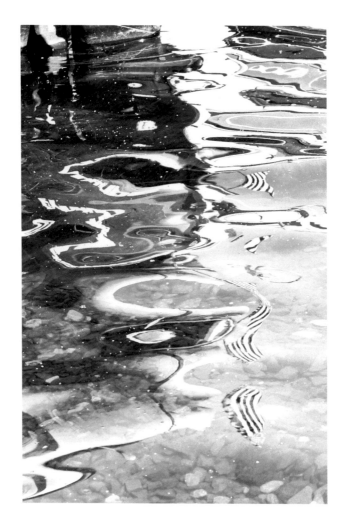

20. 乘風破浪（Breaking Waves）

　　美麗天空下，一幅雄渾的海景出現，像是畫出的，誰會想到這只是湖上小船的水影？

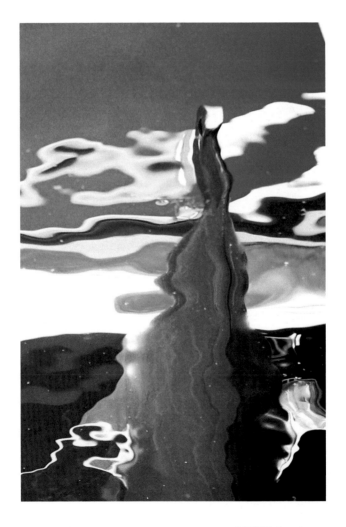

21. 金黃色彩（Golden Yellow）

　　一幅難見的畫面，金黃色彩，黑色曲線，美妙的配合。

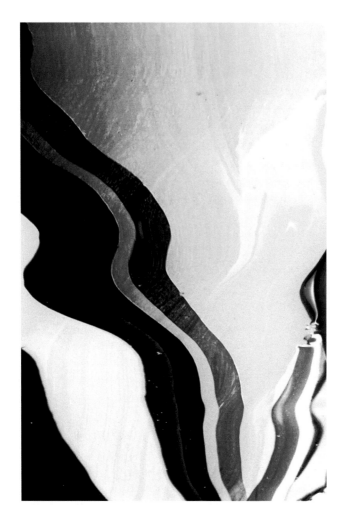

22. 奇異世界（Strange World）

　　一幅只有在水影才能看到的畫面，奇異雄渾，無比珍貴！

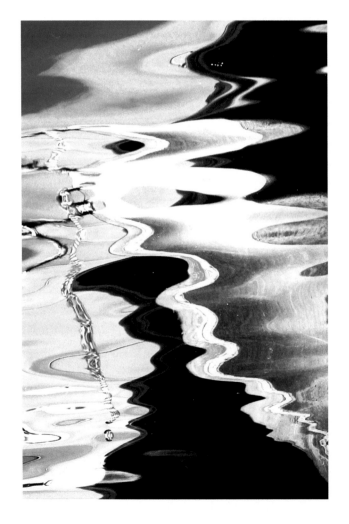

23. 自由天空 (Free Sky)

晴朗天空，美妙畫面，會令人讚美的色彩，快樂和平的天地。

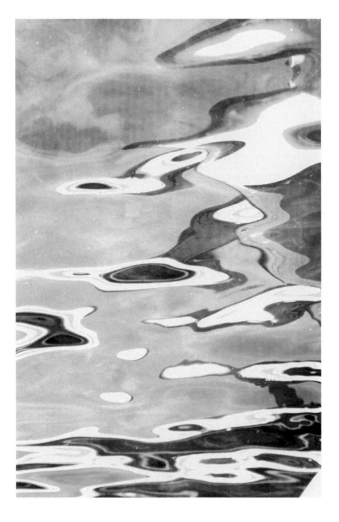

24. 怪臉（Funny Face）

一艘紅色小船的水影，竟然會變成這怪臉的畫面，幸好這也像是笑容的臉！

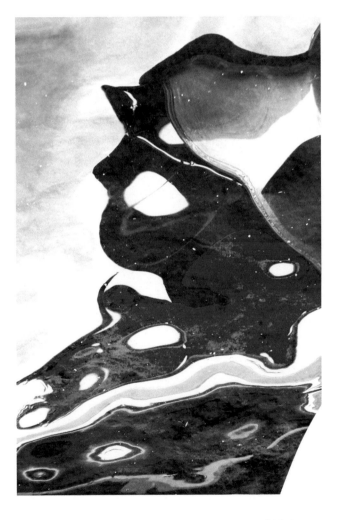

25. 白魚（White Fish）

　　誰會想到在這美麗的池塘會出現一條白魚？一幅色彩鮮艷美妙的水影畫！

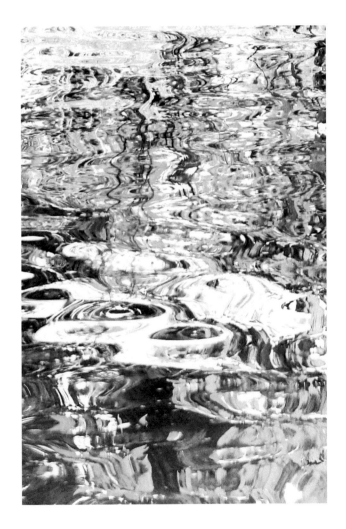

26. 平靜天空（Peaceful Sky）

　　藍天白雲，簡單的地面，像是畫出的，使人看到
了會心平氣和。

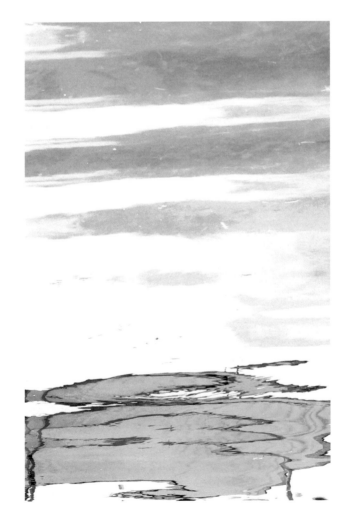

27. 海上泡沫（Sea Bubbles）

　　白色圓圈的泡沫，紅色小船，藍色天空，人間不能看到的美景！

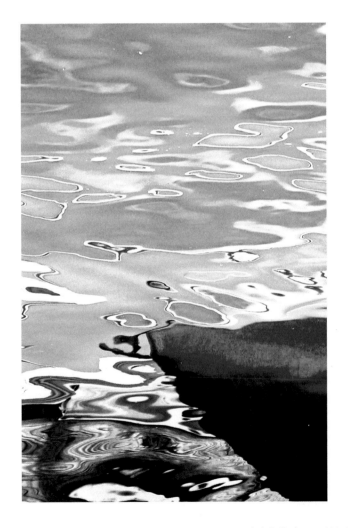

28. 光芒（Blazing Light）

　　金黃色的波浪，燦爛光芒，一生難見的畫面，我是一個很幸運的人！

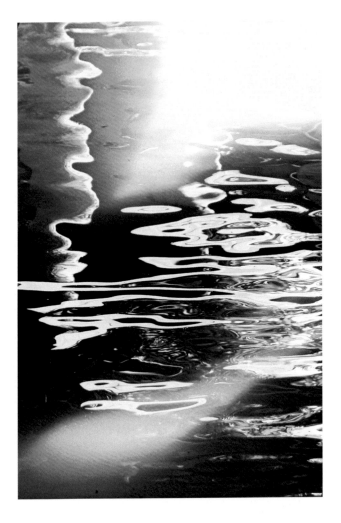

國家圖書館出版品預行編目

抽象水影攝影集 / 許昭彥作. -- 臺北市：獵海
人, 2022.11
　　面；　公分
　　ISBN 978-626-96408-3-6(平裝)

1.CST: 攝影集

957.9　　　　　　　　　　111018084

抽象水影攝影集

作　　者／許昭彥
出版策劃／獵海人
製作銷售／秀威資訊科技股份有限公司
　　　　　114 台北市內湖區瑞光路76巷69號2樓
　　　　　電話：+886-2-2796-3638
　　　　　傳真：+886-2-2796-1377
網路訂購／秀威書店：https://store.showwe.tw
　　　　　博客來網路書店：https://www.books.com.tw
　　　　　三民網路書店：https://www.m.sanmin.com.tw
　　　　　讀冊生活：https://www.taaze.tw

出版日期／2022年11月
定　　價／200元